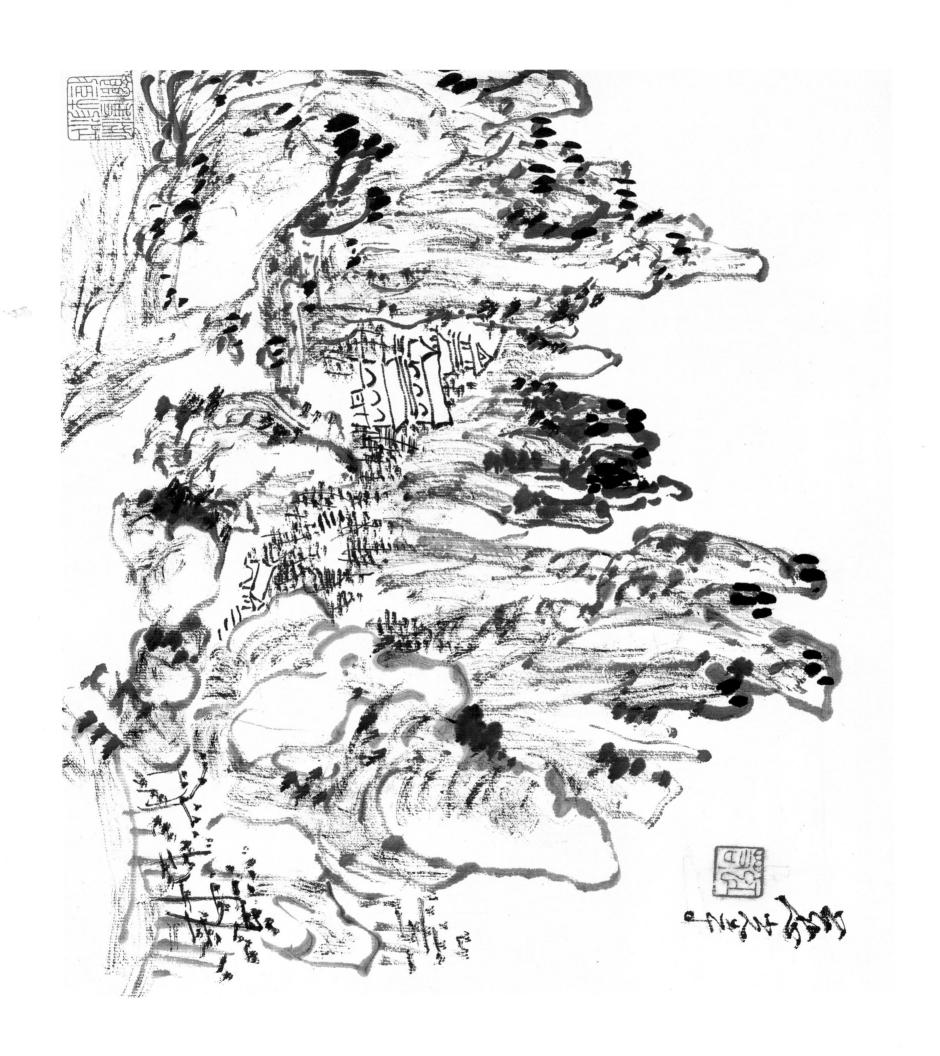

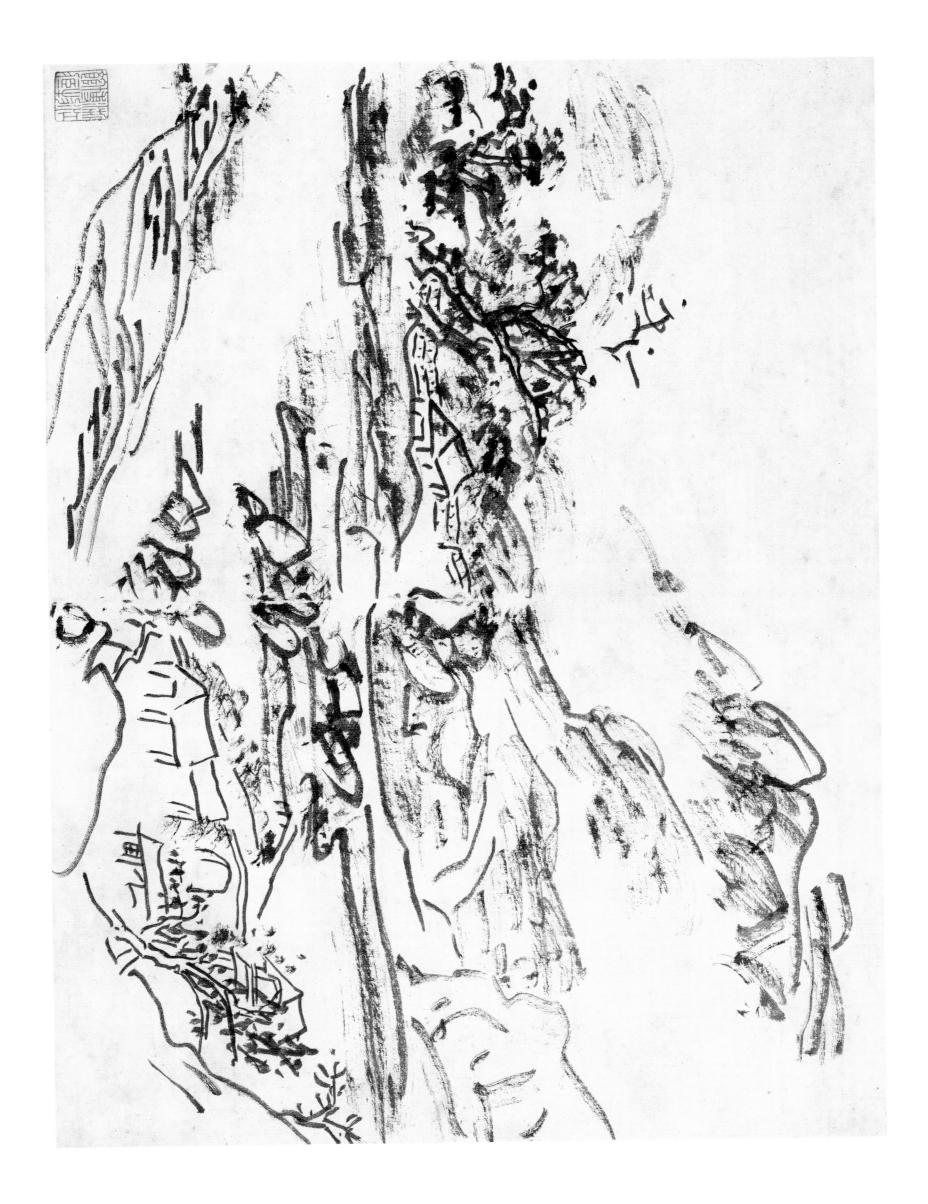

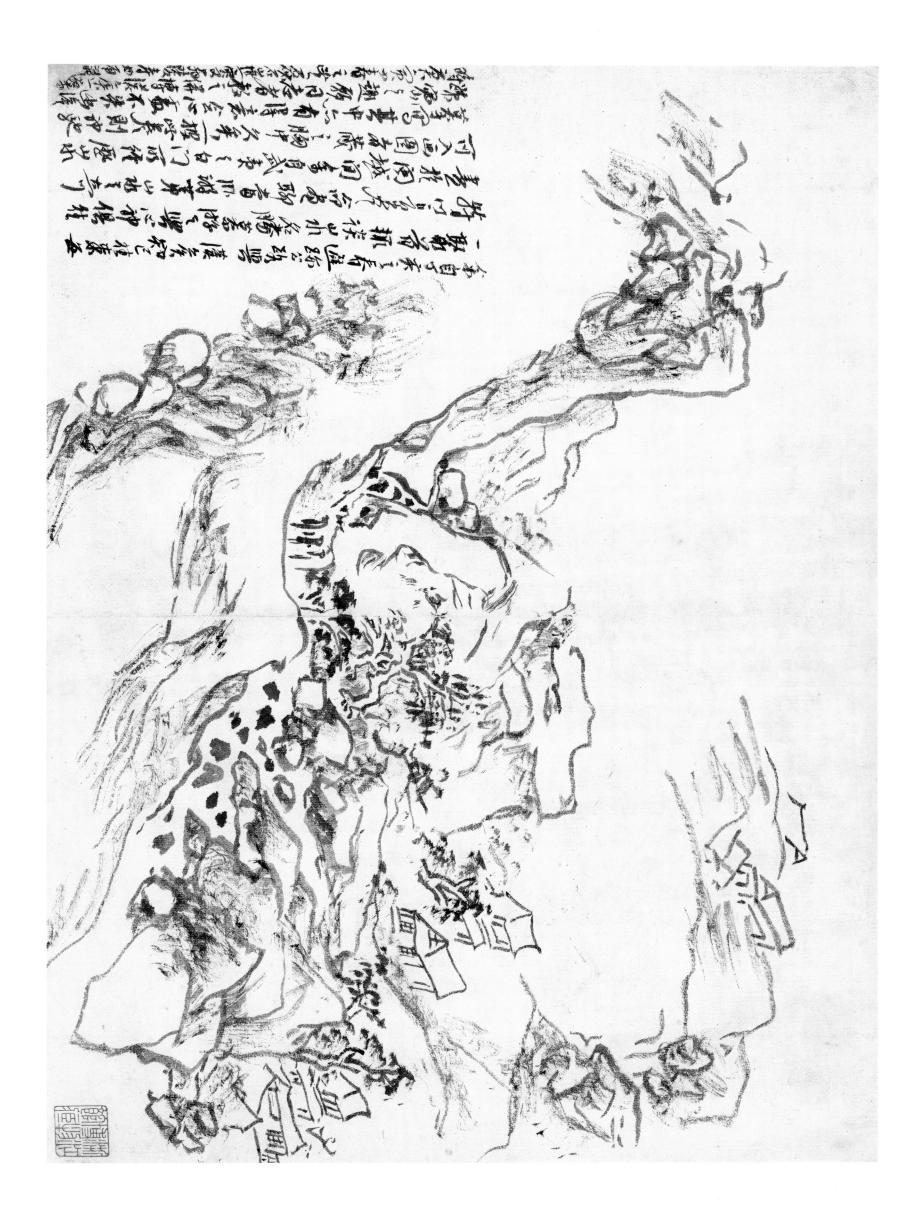

.

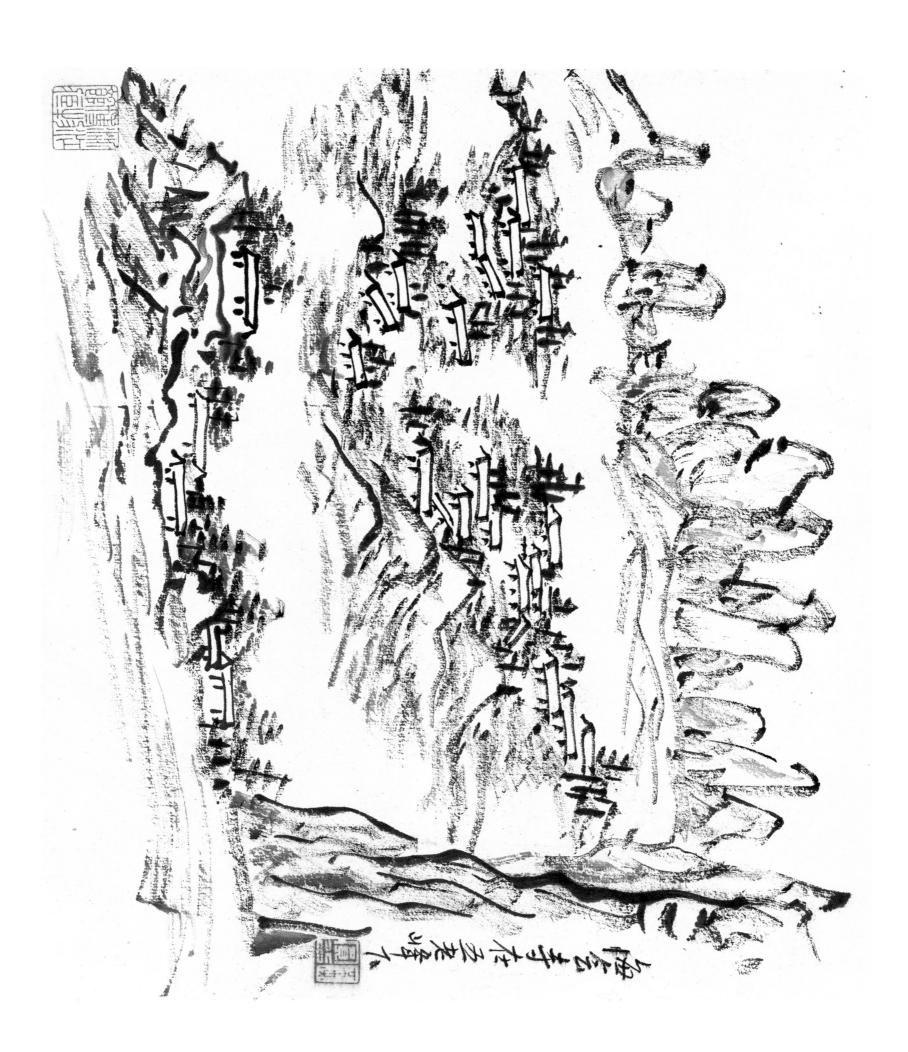

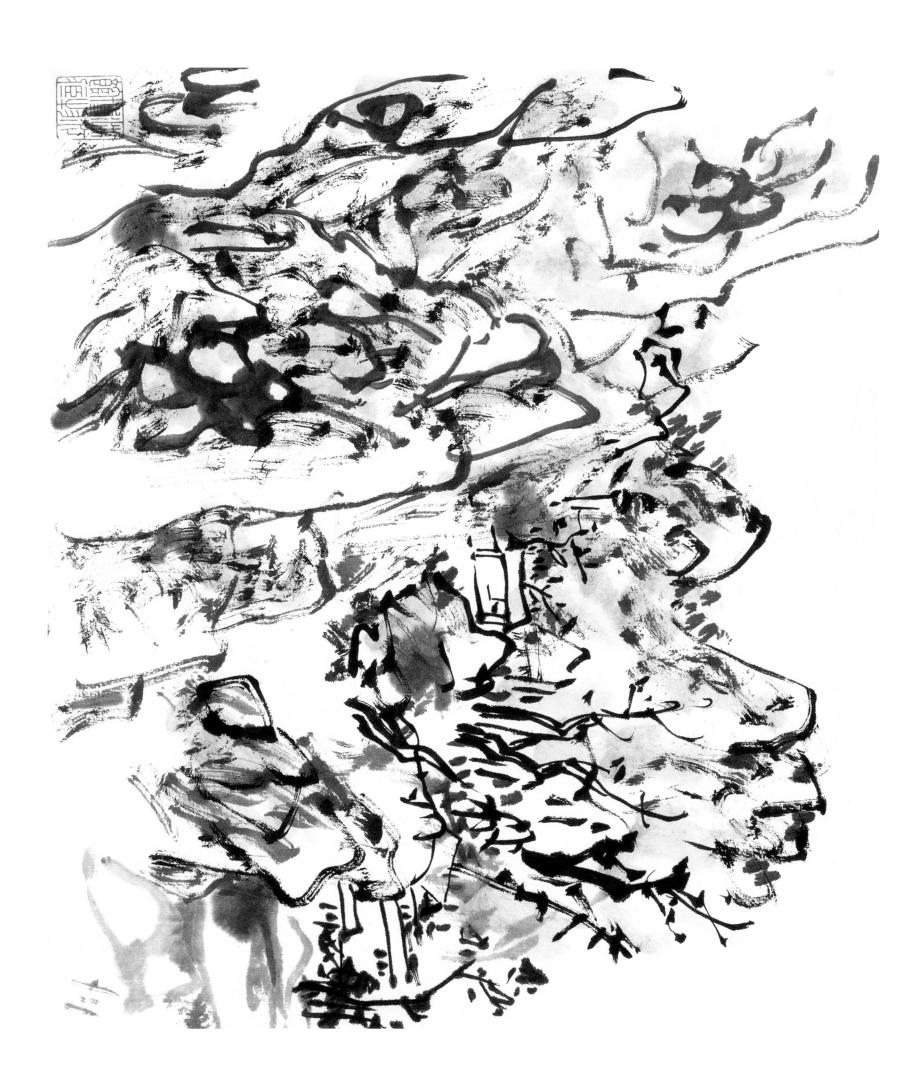

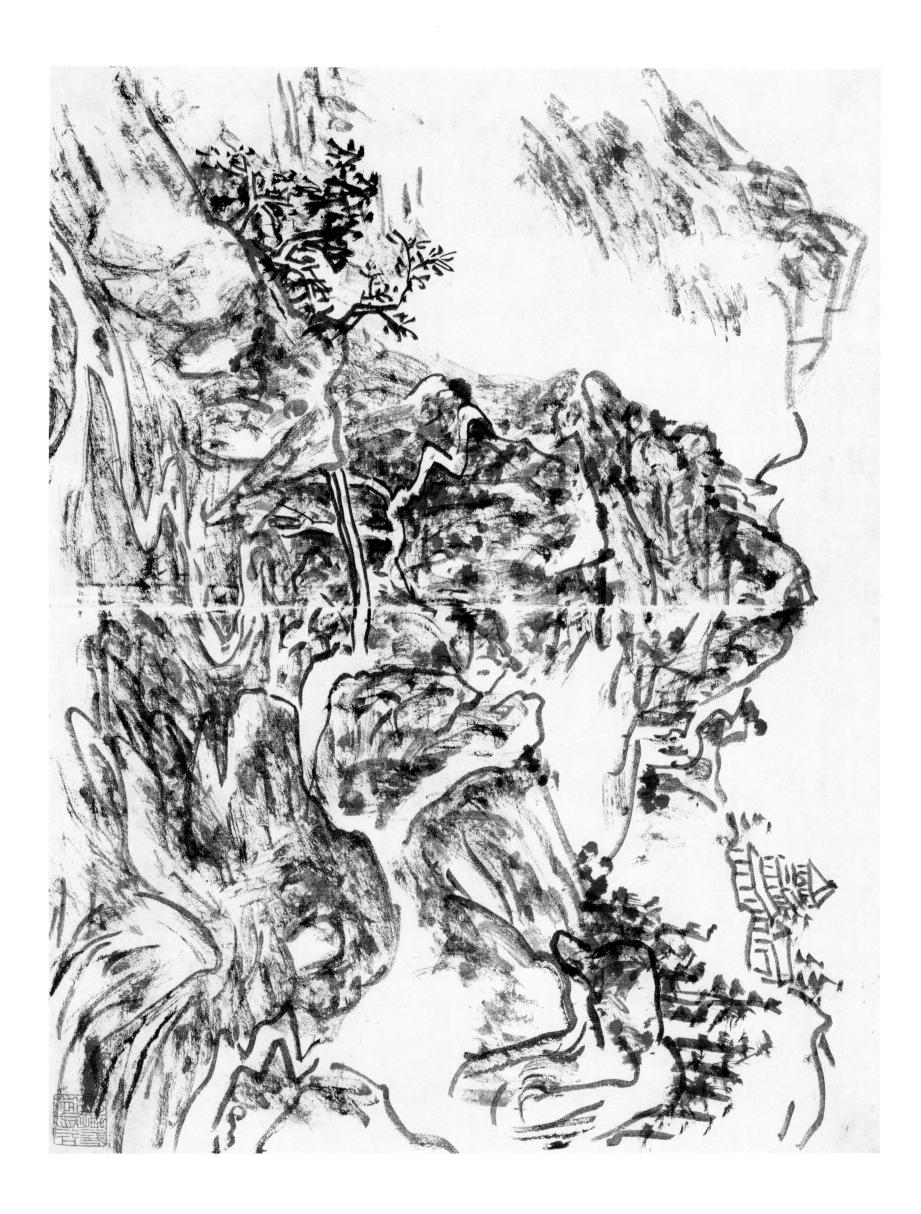

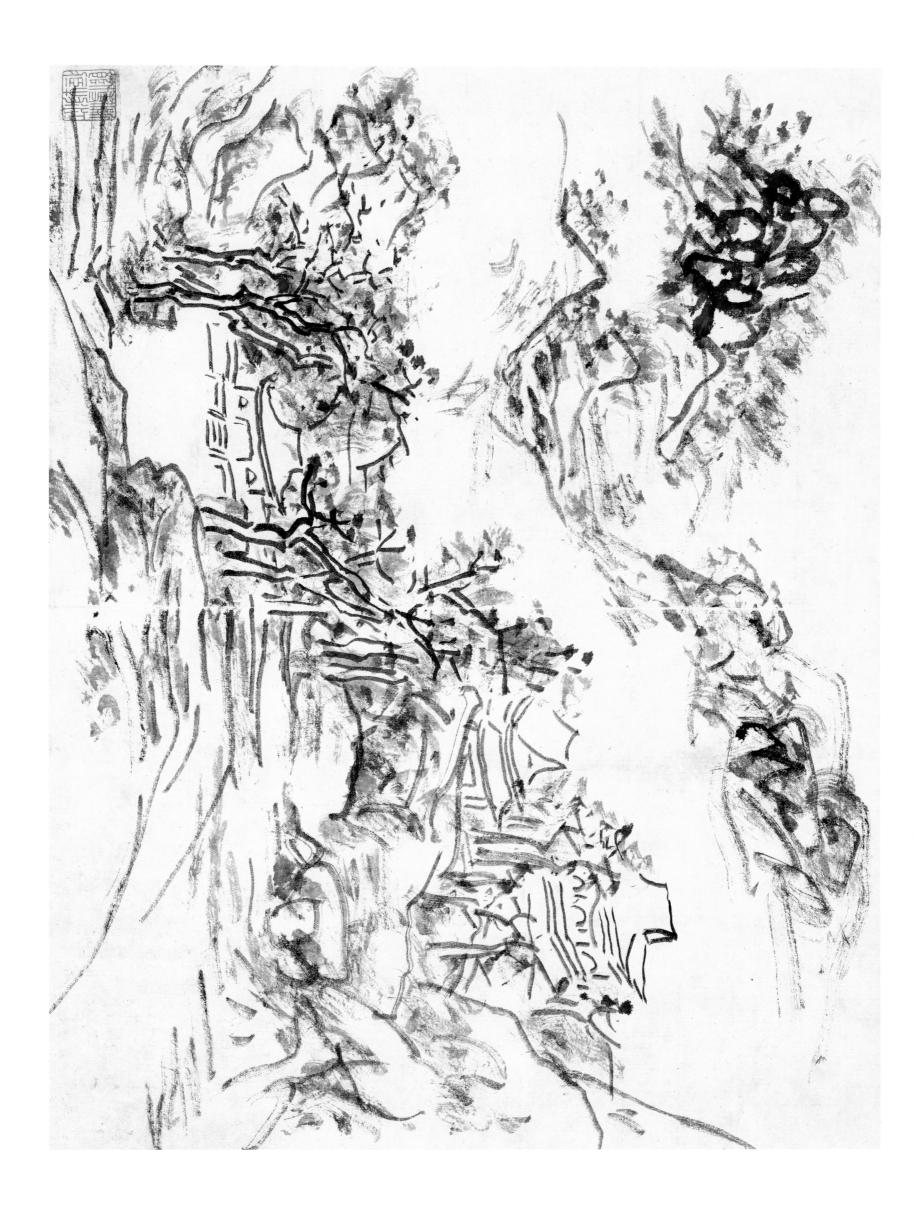

•

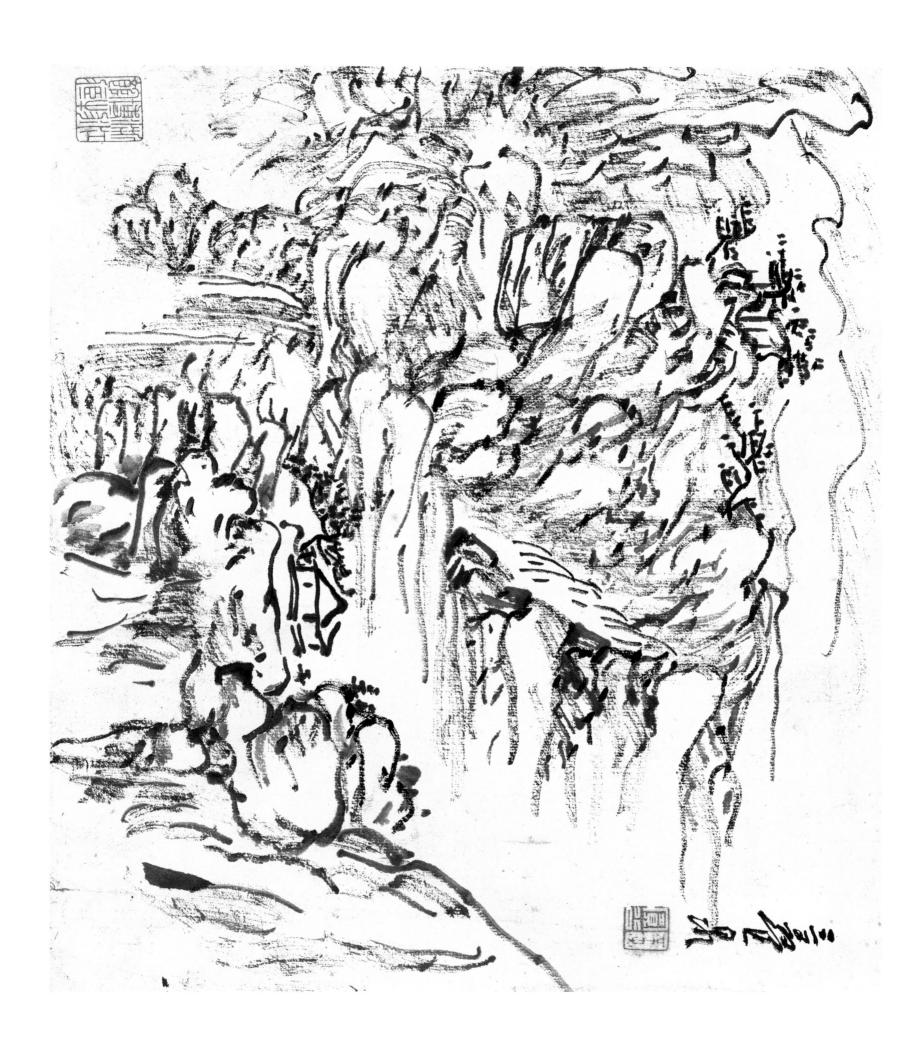

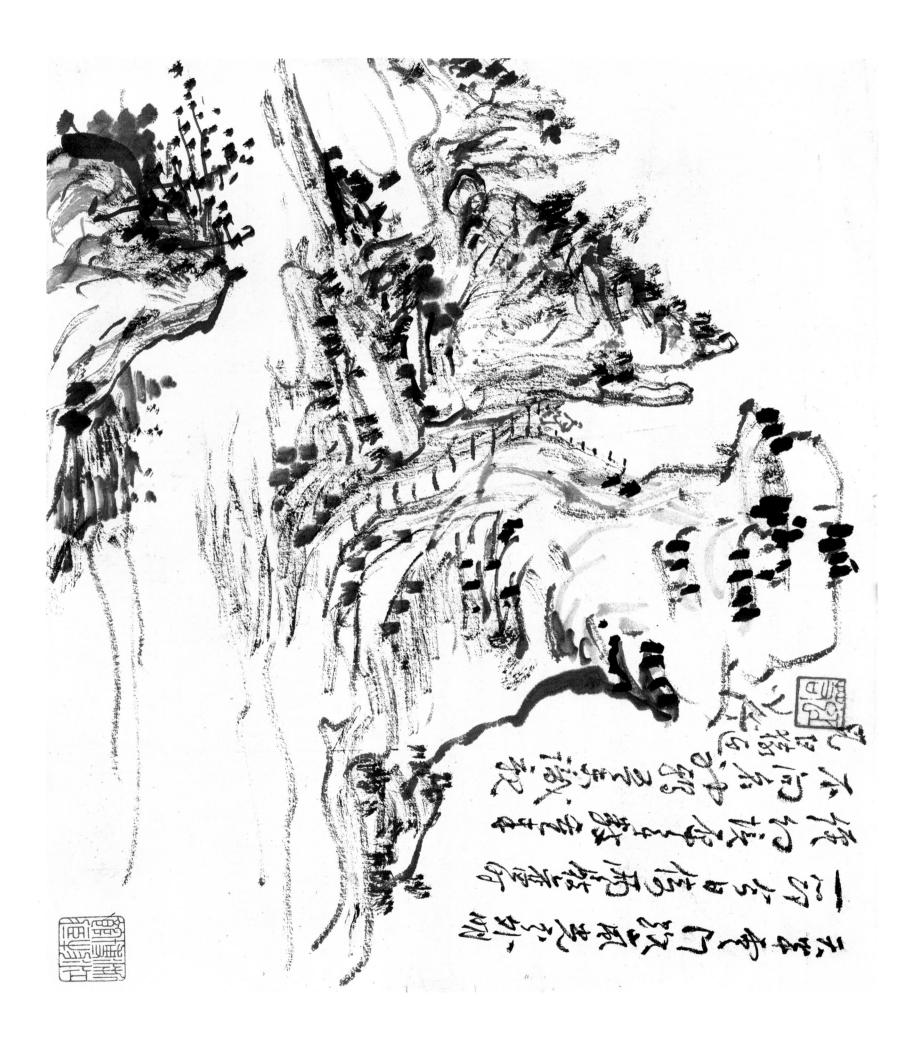

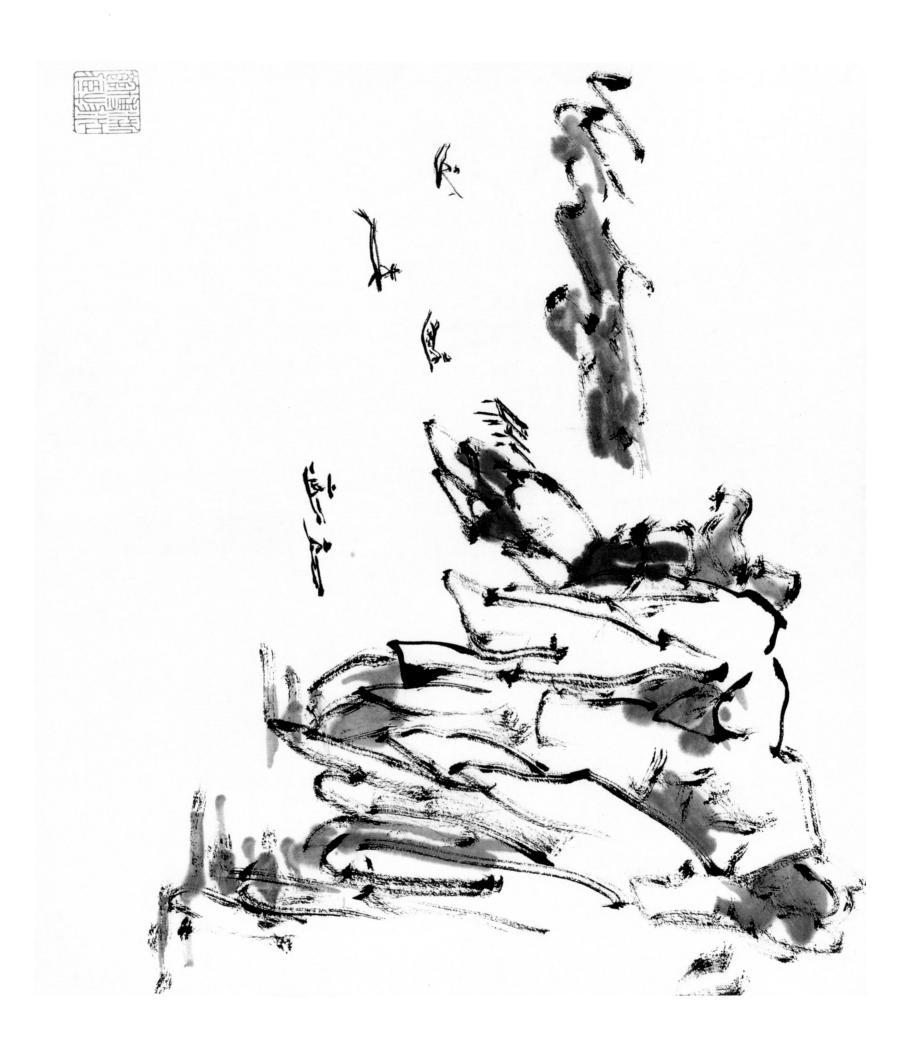

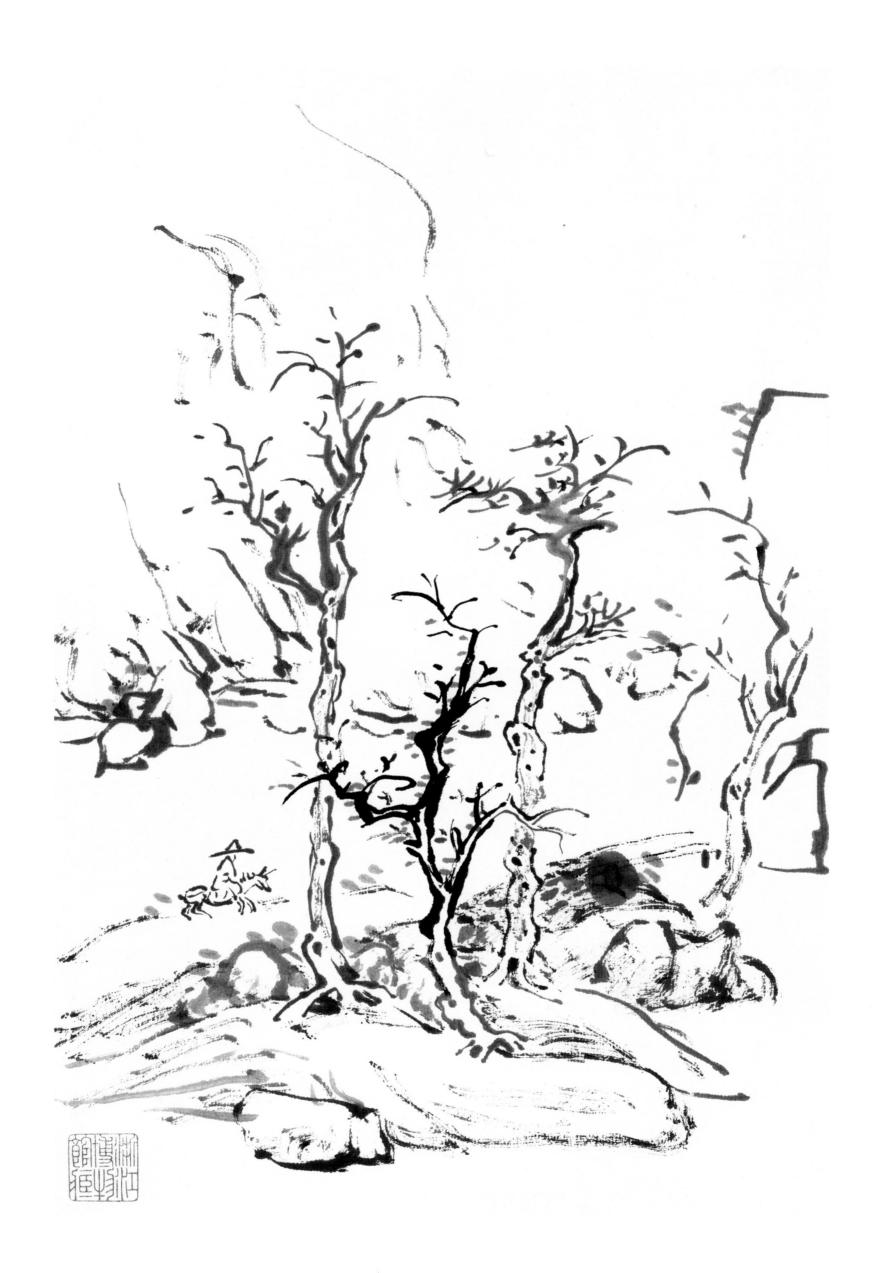

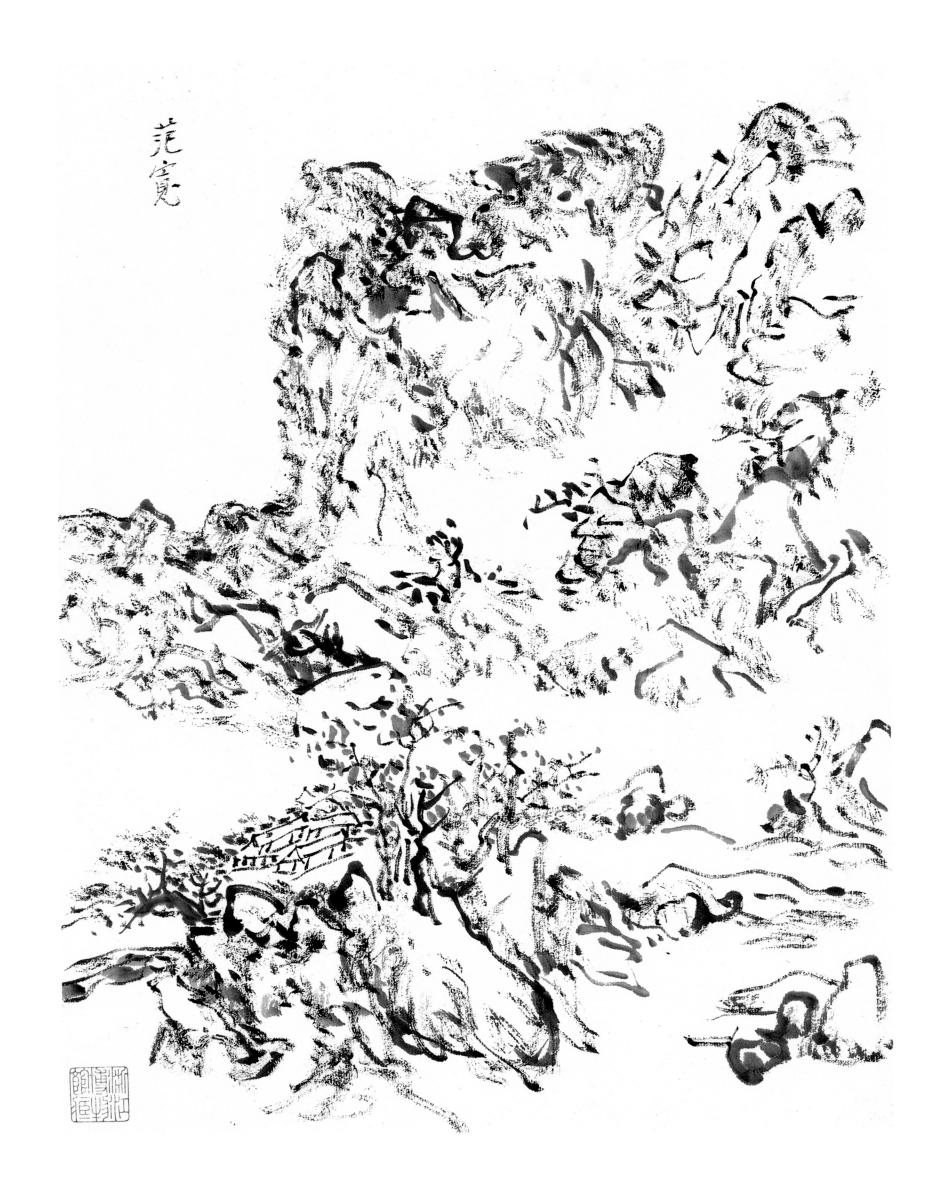

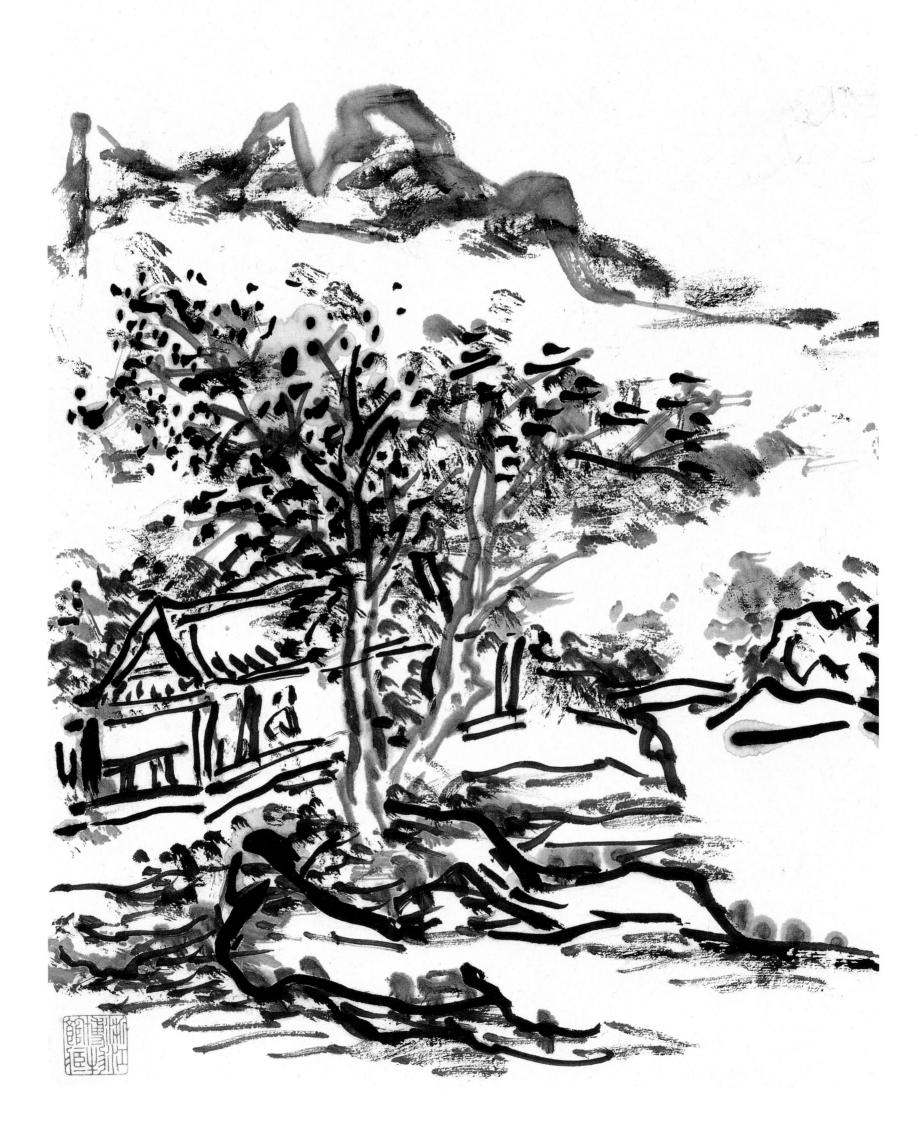

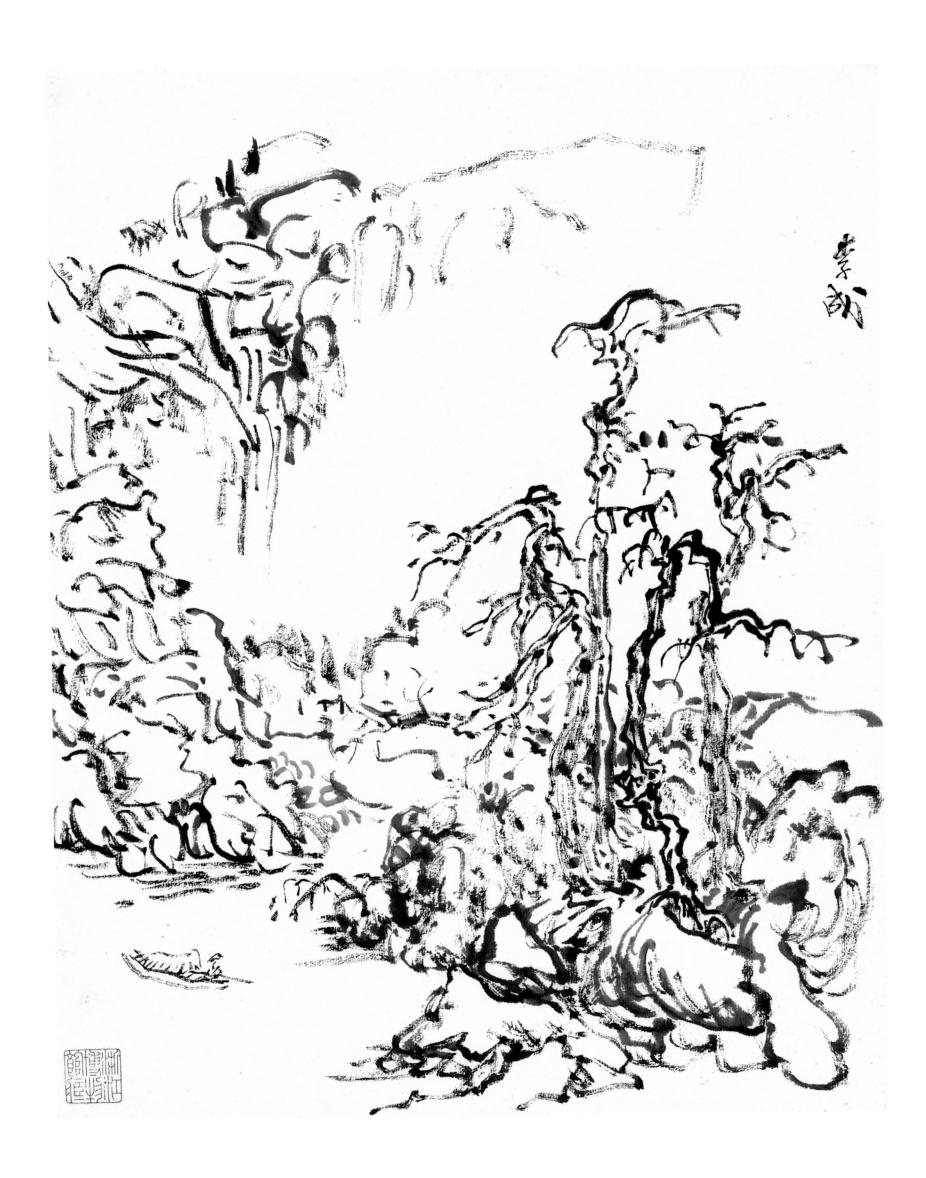

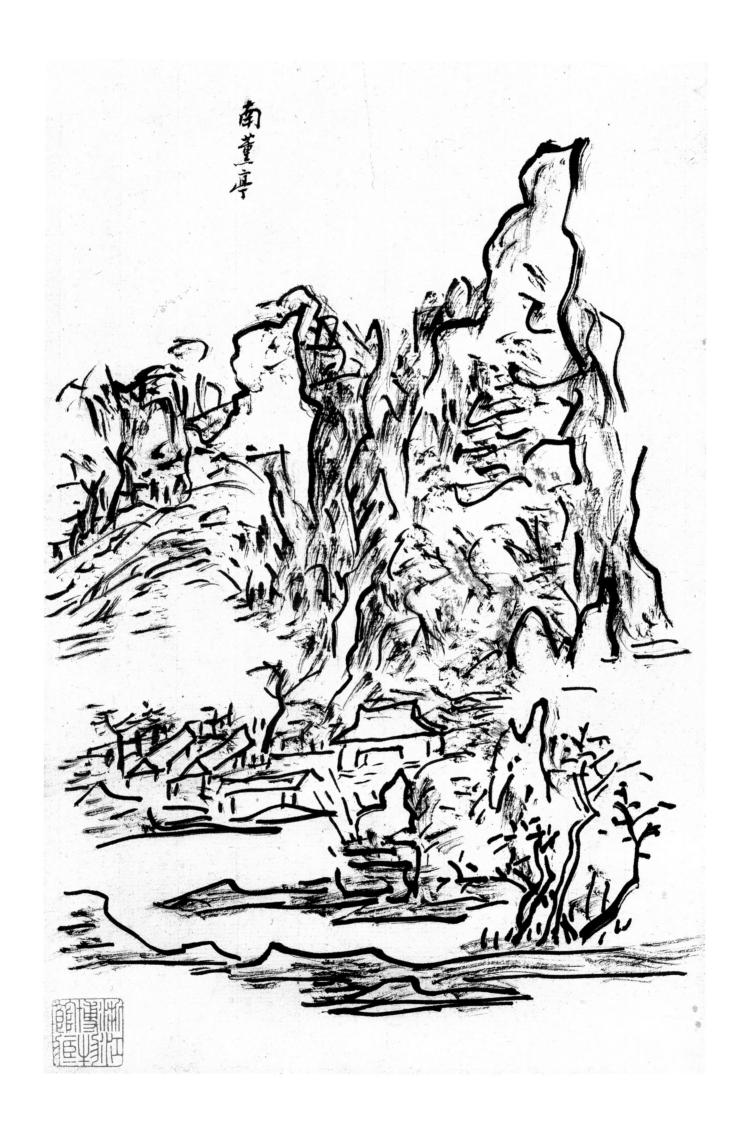

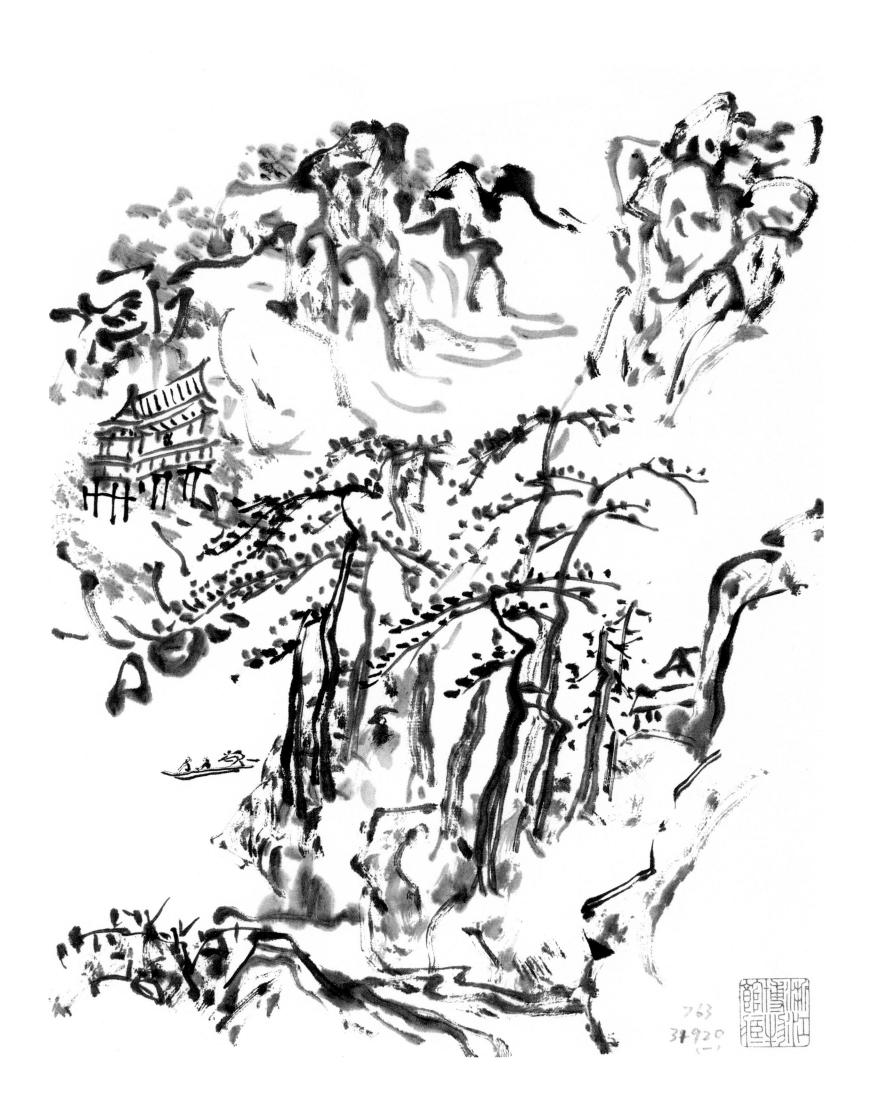

Ţ.

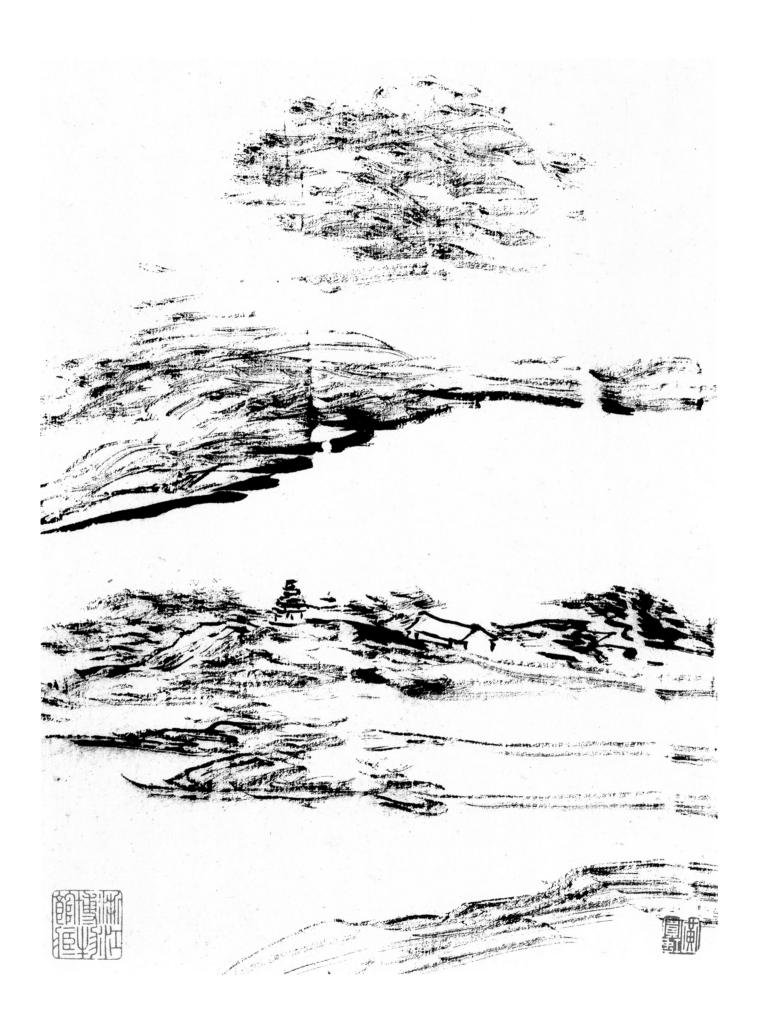

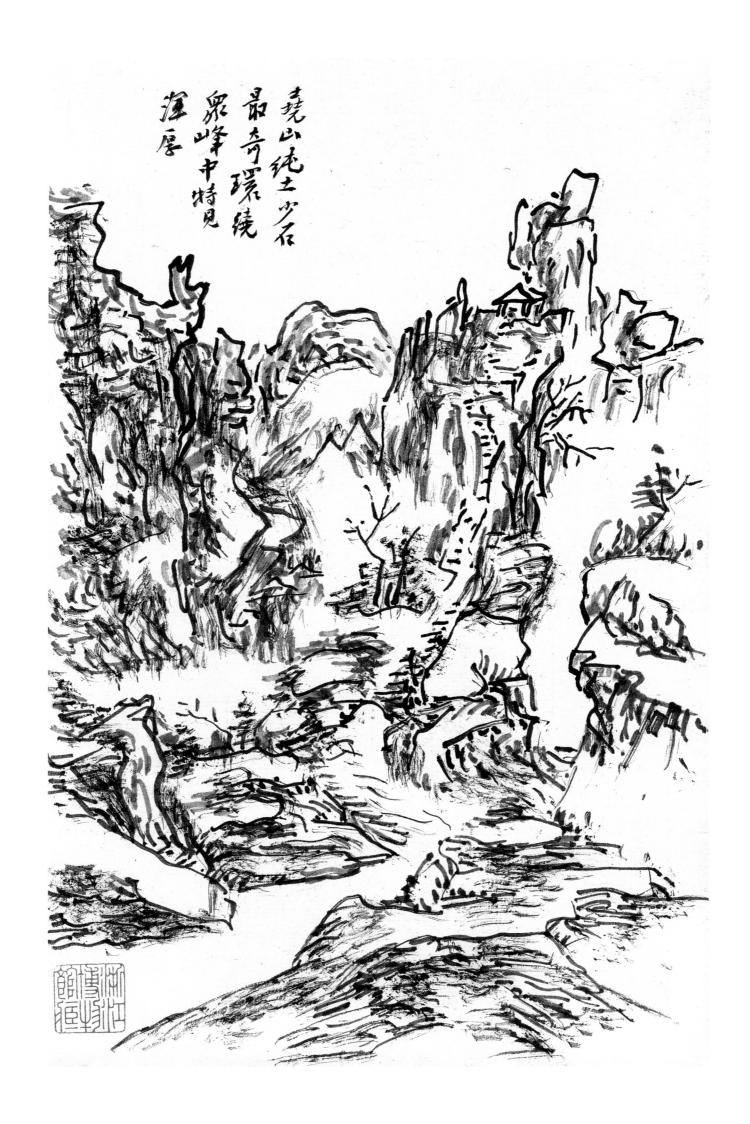

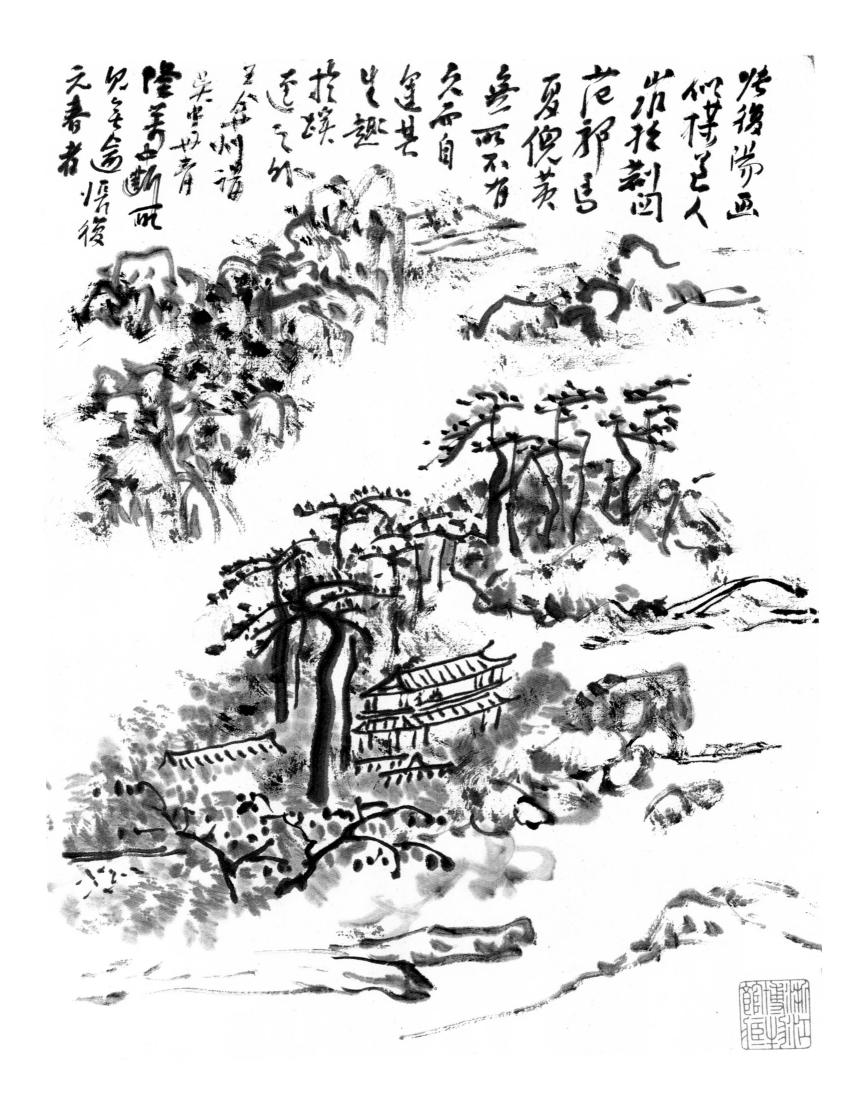

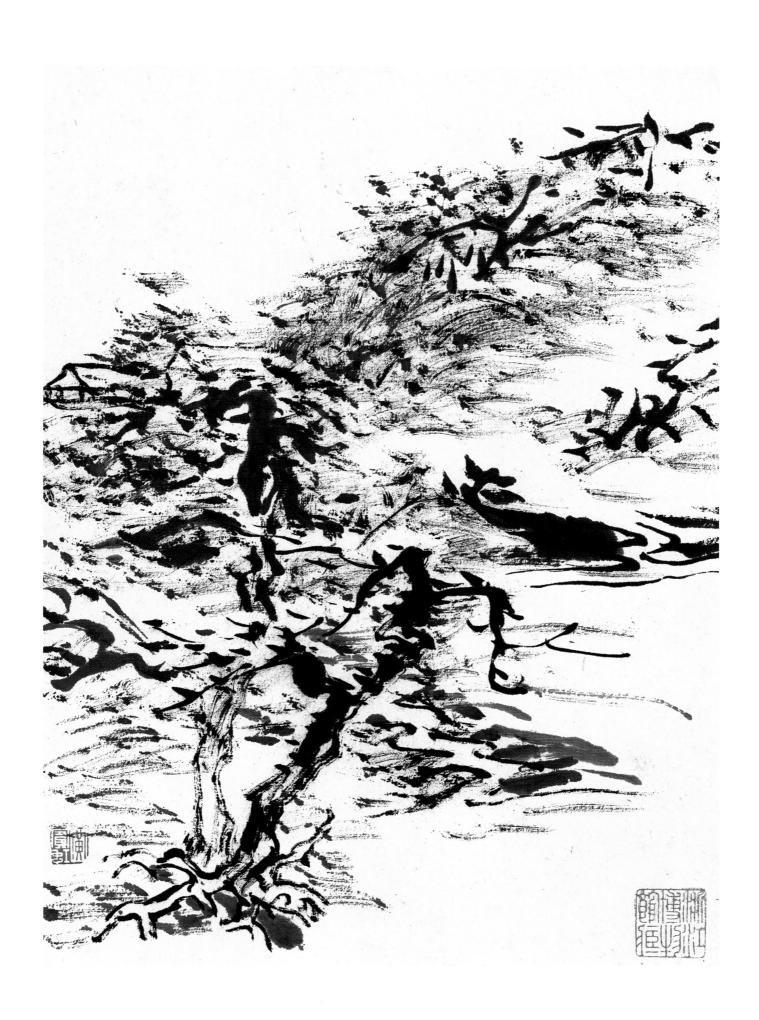

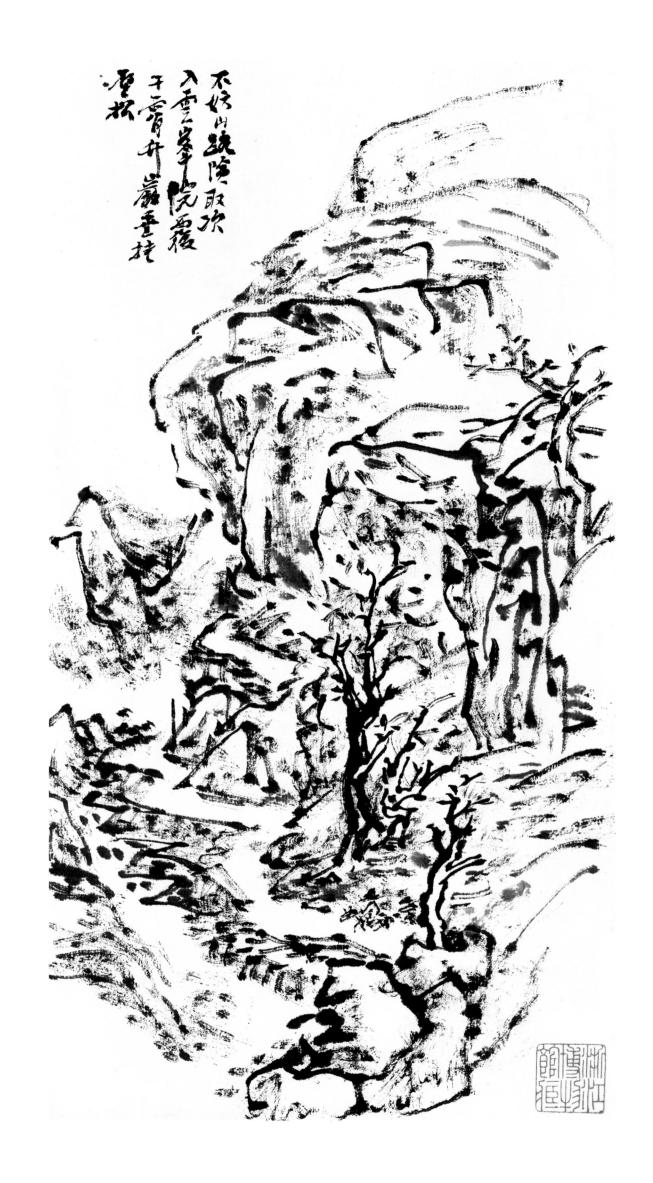

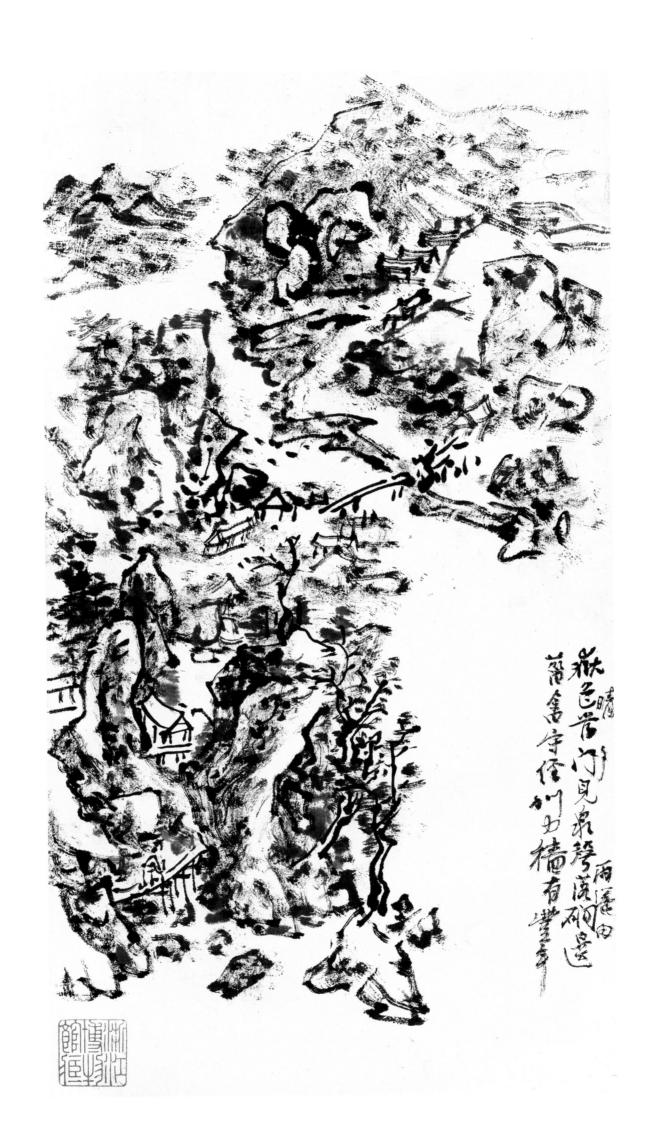

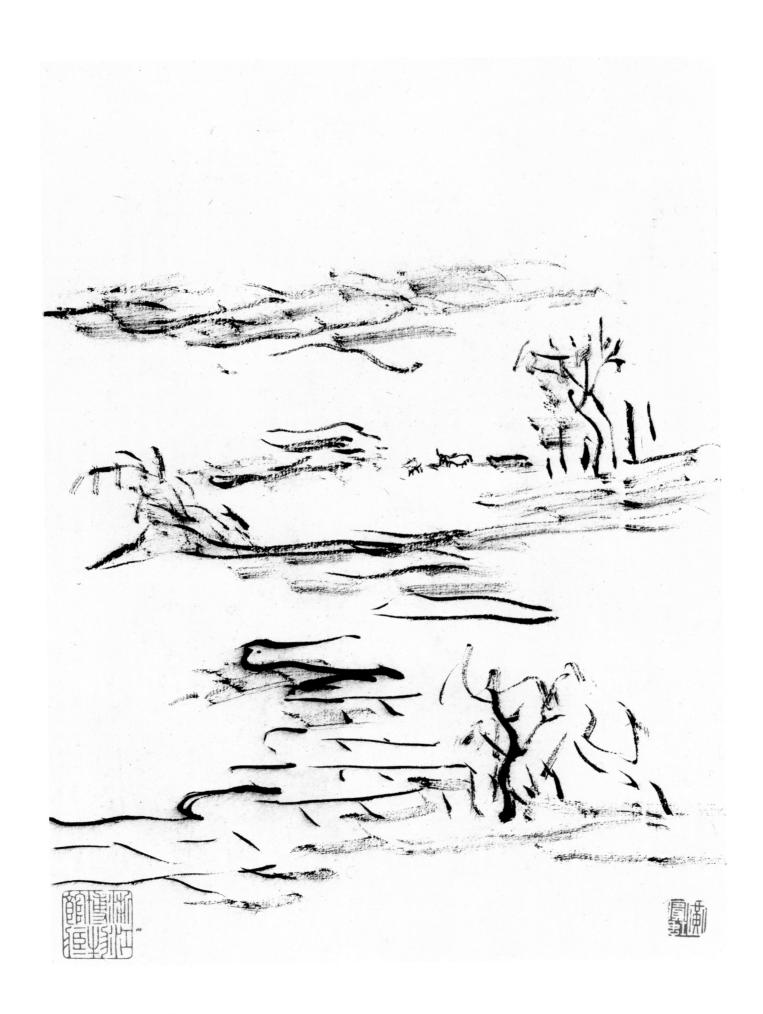

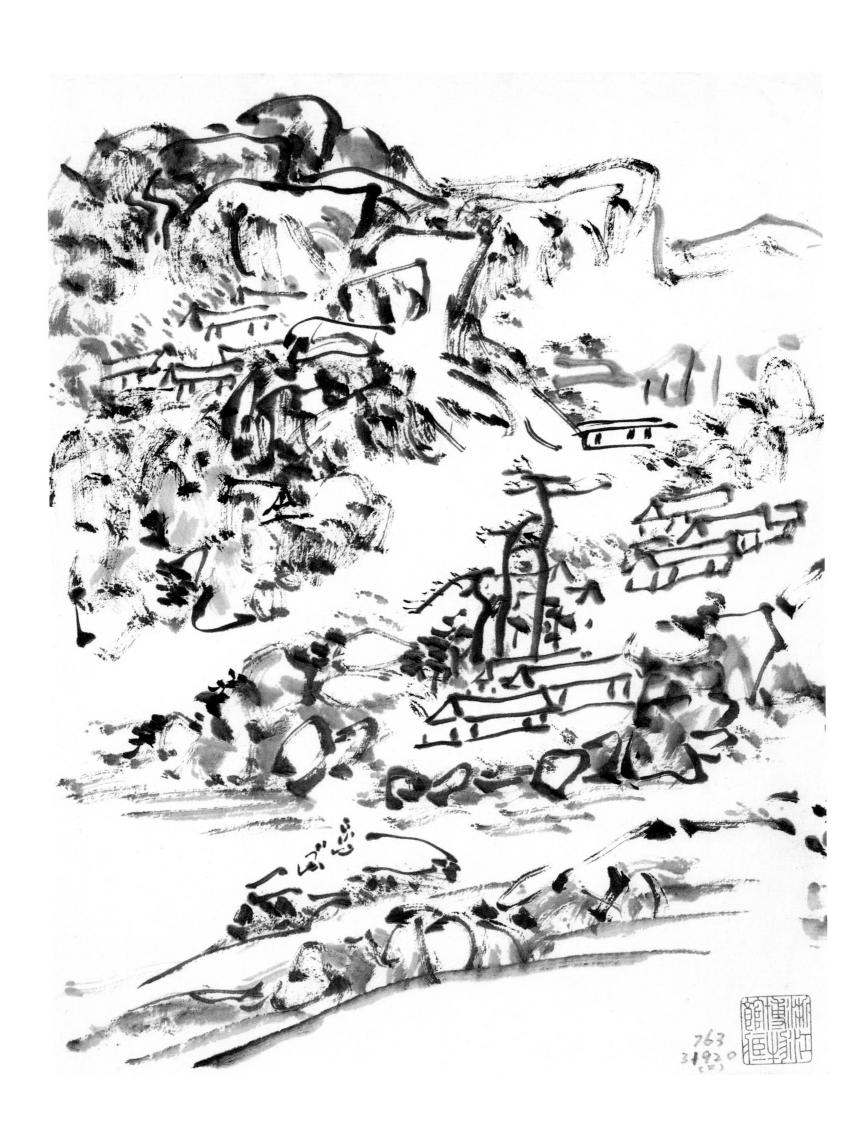